V.2504.

REMARQUES
SUR UN LIVRE
INTITULÉ,
OBSERVATIONS
SUR L'ARCHITECTURE,
De M. l'Abbé LAUGIER.

Par M. G...... Architecte.

A PARIS,

Chez DE HANSY, le Jeune, Libraire,
rue Saint-Jacques, près les Mathurins.

──────────────

1768.

1763.

PRÉFACE.

CEs remarques étoient destinées à paroître beaucoup plutôt. Différens obstacles en ont retardé l'impression. J'ai même hésité long-temps à les publier, par la crainte de déplaire au grand nombre de personnes qui regardent comme de mauvais citoyens, ceux qui osent appercevoir les imperfections de leur Nation. J'ai cependant cru devoir céder aux conseils de quelques Artistes, qui considérant avec moi l'énorme quantité de bâtimens qui ont été construits depuis la restauration des Arts en France; la prodigieuse somme d'argent que ces bâtimens ont coûté, & le petit nombre de ceux qui méritent

de fixer les yeux d'un Artiste, ne peuvent s'empêcher de gémir sur le peu de progrès que l'Architecture a fait en France, malgré les soins & les dépenses de plusieurs de nos Rois. Aucune Nation n'a tant écrit sur l'Architecture que la nôtre; cependant quand on parcourt l'immense quantité de Livres écrits sur cet Art sous les noms de *Cours d'Architecture*, *Commentaires*, *Réflexions*, *Essais*, *&c.* à peine en trouve-t-on trois ou quatre qui contiennent des choses utiles. La plûpart des Auteurs qui nous ont communiqué leurs idées, se sont bornés à répéter, refondre, & étendre les préceptes que les Auteurs Italiens ont établis en peu de mots avant eux, ou se sont égarés, en prenant leurs idées particuliéres

PRÉFACE.

pour les regles fondamentales de l'Art. La partie de la construction seule, a été soumise à des regles, encore la plûpart des objets difficiles n'ont-ils pas été traités ; mais on n'est pas encore parvenu à fixer par des principes certains cette partie vague de l'Architecture connue sous le nom de *goût*, que chacun se pique de posséder supérieurement, & que si peu de personnes sont en état de sentir. Il est assez vraisemblable qu'un particulier ne réussira jamais que très-imparfaitement à traiter cette partie, quels que soient ses efforts. Ce travail demande à être entrepris par un corps entier de gens consommés dans l'art de bâtir.

L'Académie d'Architecture de Paris paroît aujourd'hui le Corps

le plus propre à donner aux Artistes les loix qu'ils attendent depuis si long-temps, sur-tout depuis que cette Compagnie s'est associé presque tous les célebres Architectes de l'Europe. Quoi qu'en dise M. l'Abbé Laugier, cette Académie a parmi ses membres plus d'un Artiste Philosophe, & il faut nécessairement être l'un & l'autre pour traiter cette matiere avec succès. C'est la proposition qu'il avance, qu'on ne peut être l'un & l'autre à la fois, que je prends la liberté d'attaquer, comme contraire aux faits. Michel-Ange, Vignole, Perrault, Blondel, & tant d'autres, avoient l'esprit très-philosophique, & étoient d'excellens Architectes. M. l'Abbé Laugier ne voudroit pas sans doute soutenir qu'il faille être un

PRÉFACE.

Leibnitz, un Clairaut, un d'Alembert, un Diderot, &c. pour posséder la Philosophie de l'Architecture. Au surplus, l'étude de la Philosophie, dans la signification la plus étendue de ce mot, n'est interdite à aucun Artiste, ni incompatible avec celle de l'Art même. Michel-Ange, Bernin, & tant d'autres célebres Italiens, joignoient à des connoissances fort étrangeres à l'Architecture, le plus grand talent en peinture & en sculpture ; pourquoi donc devroit-on regarder comme un phénomene, un Architecte assez Philosophe, pour raisonner sainement sur les principes de son Art ? Il dépend de la Nation & de ceux qui la gouvernent, d'augmenter cet esprit philosophique, en donnant à ceux qui professent cet Art,

PRÉFACE.

un degré de considération qu'ils n'ont pas. En France est Architecte qui veut. Le Maître Maçon, l'Entrepreneur se dit Architecte, est reconnu pour tel en Justice, & même par le public, lorsqu'il jouit d'une certaine aisance. Un Architecte ne peut être Entrepreneur; l'exacte justice demanderoit qu'il fût défendu à un Ouvrier, à un Entrepreneur, de donner des projets, & de conduire des bâtimens; on verroit moins d'Edifices ridicules, & les Artistes n'auroient pas tous les jours l'humiliation d'être confondus avec l'Ouvrier dont ils reglent les Mémoires. Ce n'est pas qu'il n'y ait parmi les Entrepreneurs plusieurs personnes d'un vrai mérite; mais étant obligées de tourner toutes leurs vûes, & toute leur attention, du côté de

PRÉFACE.

leur fortune, les détails qu'exigent les entreprises dont elles se chargent, leur ôtent nécessairement une partie du temps qu'il faudroit qu'elles employassent à l'étude des grandes parties de l'Art. Ce n'est donc que dans le petit nombre de ceux qui renoncent à la fortune pour se livrer à cette étude, qu'on peut se flatter de trouver vraiment les connoissances nécessaires pour traiter avec noblesse la décoration d'un bâtiment. Lorsque cette vérité sera bien reconnue de la Nation, plusieurs personnes préféreront un parti moins lucratif, mais plus honorable, à un état aujourd'hui presqu'autant estimé, & qui conduit plus sûrement à la fortune. Quoiqu'il y ait aujourd'hui plus d'habiles Artistes que jamais en France, on peut assurer que le corps de la Nation est en-

PRÉFACE.

core bien éloigné d'avoir le goût des Arts. Bien des Provinces de ce vaste Royaume, & trop de personnes bien nées dans la capitale même, confondent l'Artiste avec l'Artisan. On ignore communément ce qu'il en coûte de peines & de dépenses, pour acquérir les premieres notions des Arts Libéraux. De-là naît le peu d'estime, pour ne pas dire l'espece de mépris, qu'on a pour ceux qui les professent. Ce ne sera que lorsque la Nation entiere aura une teinture des Arts, que la petite classe qui en fait sa principale occupation, acquerra ce degré de considération nécessaire pour accroître son émulation. Alors les Artistes éprouveront cet accueil que je reclame si vivement, cette urbanité qui existe bien relativement à la société de pur agrément, mais non

PRÉFACE.

en faveur de ceux qui cultivent les Arts.

Au moment où ces Remarques alloient être livrées à l'impreſſion, j'ai appris que M. l'Abbé Laugier avoit fait une ſeconde édition de ſon Eſſai. Je me ſuis hâté de m'en procurer un Exemplaire, dans la perſuaſion qu'il pourroit en avoir retranché les contradictions que je releve dans ces Remarques, dont une partie devenoit inutile; mais après l'avoir lû avec toute l'attention poſſible, je n'y ai trouvé de nouveau, que des plaintes contre l'Auteur de l'examen de ſon Eſſai que j'ai cité dans ces Remarques, & contre M. Frezier, ainſi que quelques réponſes aux critiques de ces deux Auteurs. J'avoüe que M. l'Abbé Laugier, qui reproche à ces Auteurs de ne l'avoir pas compris, toutes les fois qu'ils ne

PRÉFACE.

font pas de fon avis, me femble auffi ne pas vouloir les comprendre, lorfqu'ils lui font des objections qu'il ne réfout aucunement. J'aurai fans doute auffi le malheur de n'avoir pas compris M. l'Abbé Laugier ; mais je ne puis m'empêcher de tranfcrire une de fes propres phrafes, qui feule renverfe tout fon fyftême : elle fe trouve à la page 15 de fon Avertiffement. En établiffant les proportions de fon Eglife, il dit : *Si on me demande pourquoi je fixe la hauteur à deux largeurs & demie, je répondrai que c'eft pour avoir remarqué que l'effet d'une hauteur pareille, eft fingulierement majeftueux.*

Que font donc tous les Architectes habiles, fi ce n'eft d'étudier de pareils effets, & d'en mettre le réfultat en pratique ?

REMARQUES

REMARQUES
SUR UN LIVRE
INTITULÉ
OBSERVATIONS
SUR L'ARCHITECTURE,
Par M. l'Abbé LAUGIER.

TOUT n'est pas dit sur l'Architecture. Tel est le début d'un Livre qui vient de paroître sous le titre d'*Observations sur l'Architecture*, par M. l'Abbé Laugier, des Académies d'Angers, de Marseille & de Lyon.

L'Auteur dans ce Livre, ainsi que dans un Essai sur l'Architecture qu'il a publié en 1753, paroît toujours

A

persister dans l'idée de réduire les principes de cet Art à la même simplicité où il croit qu'on est parvenu à réduire ceux de la Musique. Il faut lui sçavoir gré d'un dessein aussi louable ; mais en applaudissant à ses vûes, on se croit obligé de relever quelques erreurs d'autant plus dangereuses, que le style de son Livre est séduisant, que son ton est décisif, & qu'il avance comme une vérité démontrée, *que la théorie des Arts n'est point l'affaire des Artistes, que c'est aux Philosophes à porter le flambeau de la raison dans l'obscurité des principes & des règles, & que l'exécution* SEULE, *est le propre de l'Artiste, tandis que la législation appartient aux Philosophes.* (page 4.)

Pour connoître la valeur de ces propositions, examinons avec impartialité si les loix de M. l'Abbé Laugier sont vraiment éclairées par le flambeau de la raison ; s'il ne seroit pas encore nécessaire d'y joindre celui de l'expérience ; si enfin *le coin du rideau qu'il a levé, découvre en effet*

des *vérités cachées , & s'il rend aux Artistes autant de services qu'il leur en promet.* (Ibid.)

Dans la premiere Partie M. l'Abbé Laugier entre dans un grand détail sur les proportions. Personne ne lui conteste les vérités qu'il annonce relativement aux rapports; mais ces vérités ne sont pas neuves, & puisque *tout n'est pas dit encore*, ce n'étoit pas la peine de répéter ce qu'avoient dit long-tems avant lui Blondel, Perrault, Cordemoy, & tant d'autres. Tous ont parlé de ces proportions, & des différens rapports qui les produisent : mais lorsqu'ils ont exécuté, ils ont senti l'insuffisance des principes qu'ils avoient établis, & ont été les premiers à les abandonner. M. l'Abbé Laugier ne contestera pas au moins à Blondel & à Perrault, d'avoir été Philosophes & Artistes tout ensemble; que leur est-il arrivé ? Lorsqu'ils ont écrit, ils se sont égarés, ainsi que bien d'autres, dans le labirinthe de la Méthaphysique, qu'ils ont quitté lorsqu'ils ont

conſtruit, pour ſuivre la lumiere de l'expérience, eſcorte néceſſaire de celle de la raiſon dans l'Architecture.

Pour que tout ce que M. l'Abbé Laugier dit après tant d'autres ſur les proportions, pût devenir regle, il faudroit que nos yeux euſſent la juſteſſe du compas ; encore faudroit-il peut-être les tromper : mais l'œil n'apprécie jamais juſte, & ſe contente ainſi que tous nos ſens d'*à-peu-près*. Dès-là tout le ſyſtême de M. l'Abbé Laugier croule. Il eſt lui-même obligé d'établir des moyennes proportionnelles, entre leſquelles il laiſſe choiſir. Or poſer des principes pour laiſſer enſuite la liberté de s'en écarter, c'eſt ſe conduire avec aſſez d'inconſéquence. Tous les Architectes habiles ſentent la néceſſité d'établir des rapports de proportions commenſurables, au moins dans les grandes parties ; mais toujours convaincus par l'expérience que cette commenſurabilité n'eſt ſaiſie qu'imparfaitement par l'œil, ils ſubordonnent cette partie à tant d'autres plus eſſen-

tielles dans la ...ltruction d'un bâtiment. Je dis plus ; c'est qu'en supposant qu'un Architecte établisse exactement sur son plan une proportion commensurable, rarement sera-t-il exécuté avec la même justesse, sur-tout si les dimensions sont un peu considérables. La Chapelle de Versailles pourroit bien être dans ce cas, & si au lieu de 31 pieds 5 pouces & $\frac{1}{2}$ de largeur qu'elle a, sur 104 pieds 11 pouces & $\frac{1}{4}$ de longueur, l'intention de Mansart a été, comme cela se pourroit très-bien, de lui donner 104 pieds sur 32. Le rapport de la largeur avec la longueur sera de trois fois $\frac{1}{4}$. Or il ne seroit pas étonnant que sur 104 pieds, il y eût environ un pied d'erreur dans l'exécution, & 5 pouces & $\frac{1}{2}$ sur 32 pieds. Ceux qui ont beaucoup construit, conviendront aisément de cette possibilité d'erreur, dont ils s'embarrasseront d'ailleurs très-peu, persuadés qu'il est impossible à l'œil de la reconnoître. Il étoit donc bien inutile à M. l'Abbé Laugier de nous appren-

dre *que l'on aura peine à comprendre que des proportions dont le principe est si simple, & dont la découverte étoit si facile, aient été ignorées ou négligées par les Architectes qui ont le plus de génie & d'habileté.* (page 20.)

Ce que dit cet Auteur, (page 24.) *que la belle hauteur des dômes est celle qui sera double ou triple de leur largeur, & point au-delà*, ne me semble nullement prouvé. La proportion des pyramides l'est encore beaucoup moins ; mais le rapport qu'il veut qu'une tour ait avec une pyramide, est absolument contraire à tout ce qu'il a établi ; car la forme d'une tour n'étant pas la même que celle d'une pyramide, sa proportion doit être différente.

Ici M. l'Abbé Laugier établit les proportions des pyramides sur l'observation qu'il prétend avoir été faite, *que celles qui ont en hauteur plus de neuf fois la largeur de leur base, paroissent trop aigues & trop grêles à leur sommet* ; & de-là il conclut, *que leurs différens degrés d'élévation, ainsi*

que celle des tours, est depuis quatre largeurs jusqu'à neuf. Voilà donc la proportion des pyramides réglée sur leur effet à l'œil; pratique que les habiles Architectes emploient sagement dans tous les autres cas, & qui est fondée sur l'expérience qui nous apprend que l'ensemble & les détails d'un bâtiment doivent nécessairement varier de proportion toutes les fois que leur situation varie; les tours doivent sans doute jouir du même privilége, & puisqu'elles diffèrent entierement des pyramides par la figure, elles doivent aussi en différer par les proportions.

L'Auteur fait ici un aveu bien étonnant, pour quelqu'un qui en 1753 écrivoit dans son Essai sur l'Architecture:

Je me vois contraint à m'élever contre les dômes, dont tant de gens me paroissent amoureux. On dira en leur faveur tout ce que l'on voudra; il sera toujours vrai que c'est une chose monstrueuse de voir un peristyle entier de colonnes, porté sur quatre grandes arcades.

qui ne leur offrent qu'un fondement faux, parce qu'il eſt excavé, &c. (page 51 de l'Eſſai.)

Aujourd'hui M. l'Abbé Laugier change de langage, & dit : *que dans les dehors des bâtimens, rien ne fait un effet plus majeſtueux que les grandes élévations, leſquelles, étant bien proportionnées d'ailleurs, préſentent des maſſes qui étonnent le ſpectateur, & dans les édifices de conſéquence, on ne peut trop viſer à produire cet étonnement. Les Dômes des Invalides & du Val-de-Grace ont cet avantage. Ce ſont de fortes maſſes, qui par leur élévation ſe deſſinent dans le vuide des airs, & y jouent d'une maniere ſurprenante.* (pages 25 & 26.)

Cette palinodie nous apprend du moins une vérité inconteſtable, c'eſt que depuis le Livre de l'Eſſai, M. l'Abbé Laugier a vraiment fait des études, & a fait des progrès dans la partie du goût. Nous lui en faiſons ſincerement notre compliment : mais, en même tems, nous ne pouvons nous empêcher de lui reprocher le

silence qu'il affecte sur ce changement de façon de penser. Un Auteur qui prend un ton aussi dogmatique que l'a employé M. l'Abbé Laugier dans son Essai ; ton qu'il continue à mettre en usage encore aujourd'hui, doit au moins prévenir ses lecteurs des rectifications qu'il fait à ses idées, sans quoi ceux qui sur sa réputation liroient son Essai sans lire ses observations, seroient induits dans une erreur très-grande & très-nuisible.

La critique qu'il fait ici du Dôme futur de l'Eglise de Sainte-Genevieve, paroît prématurée : car enfin jusqu'à ce qu'il soit exécuté, on ne peut trop sçavoir quelle est précisément l'idée de l'Architecte. Par les différens projets que M. Soufflot montre volontiers à tous ceux qui le vont visiter, on conçoit qu'il ne paroît pas encore lui-même décidément arrêté à ce sujet, & que, peu content des idées qu'il a jettées sur le papier, il en cherche encore de nouvelles. Cette méfiance de ses propres productions lui a valu,

en même tems, des injures atroces sur un autre projet de couronnement, dans une Brochure qui a paru sur les prétendus défauts de l'Architecture de l'Eglise de Sainte-Geneviève; Brochure qui ne contient que des faits hazardés, ou les grossieretés, les personnalités & les indécences, sont également prodiguées; qui a fait une sensation que n'auroit pas fait une critique raisonnable dont cette Eglise peut être susceptible, tant la malignité humaine se plaît à humilier le talent; qui n'a d'autre mérite que d'avoir rendu justice à un des beaux monumens qui se construisent dans cette capitale (1), & dont on n'auroit point parlé, si elle ne servoit à prouver combien un Artiste est malheureux, puisqu'avant même qu'il se soit arrêté à une pensée, elle est déja défigurée par l'ignorance & par l'envie.

M. l'Abbé Laugier nous observe

(1) L'Eglise de la Magdelene.

ensuite : *Que toute façade qui a une grande étendue, doit être coupée & interrompue par des hauteurs inégales.* Il est presque tenté sur cela *de regretter ces tours gothiques de diverses formes, & de différentes hauteurs qui flanquoient & distinguoient nos vieux Châteaux* ; & il finit par avancer, que si l'on ôtoit les combles qui couronnent le Château des Tuileries, pour y substituer une balustrade, on verroit succéder l'effet le plus médiocre à l'effet le plus majestueux & le plus grand. (pages 26, 27 & 28.)

Toutes ces assertions sont dénuées de preuves, & fondées uniquement sur le goût particulier de l'Auteur. Or en matiere de goût, il n'y a que les exemples reçus de toutes les Nations qui puissent faire loi. Dans le fait, tous ceux qui ont du goût conviendront avec M. l'Abbé Laugier de la nécessité d'interrompre une longue façade par des hauteurs inégales ; mais n'y a-t-il d'autre moyen d'y parvenir qu'en employant ces énormes combles, qui semblent n'être

imaginés que pour ruiner le propriétaire d'un bâtiment lors de sa construction, & ses héritiers ensuite, par l'affaissement & l'écartement des murs? M. l'Abbé Laugier voudroit-il de bonne-foi nous persuader, avec l'Auteur de cette Brochure dont j'ai déja parlé, qu'il est nécessaire de supprimer l'Académie des Eleves de Rome, & prier le Roi d'en établir une d'Architecture Arabesque à Reims, ou à Cordoue? Mais quittons la plaisanterie, & observons que ces effroyables masses de charpente dont les Goths ont affublé les bâtimens de nos ancêtres, & que notre mauvais goût n'a que trop long-tems perpetuées, n'ont jamais été adoptées par l'Europe entiere. Les raisons de nécessité dont quelques Auteurs ont voulu couvrir cette horrible décoration, sont absolument futiles. A Florence, à Madrid, à Stockholm, il pleut beaucoup une partie de l'année, & il tombe une grande quantité de neige l'hyver; on n'y construit que des toîts plats, & on ne s'en

trouve pas plus mal. On a moins de couverture à entretenir; les murs font moins chargés, & le Charpentier fournit moins de bois. Je suis persuadé, contre l'opinion de M. l'Abbé Laugier, qu'une balustrade sur la façade des Tuileries, avec des parties plus élevées sur les pavillons en forme d'Attique, comme cela est pratiqué sur beaucoup de Palais à Rome, produiroit le plus magnifique effet. Les Ordres d'Architecture en paroîtroient plus grands. Il y a déja long-tems qu'un Auteur ingénieux a observé que cette affectation de couronner nos Maisons & nos Palais par des immenses toîts, a l'air d'une Maison bleue, posée sur une Maison blanche (1).

Un Italien qui apperçoit pour la premiere fois cette étrange décoration, tremble d'entrer dans un pareil bâtiment, & plaint une Nation qui

(1) Recueil de quelques Pieces concernant les Arts, extraites de plusieurs Mercures de France, 1757, page 12, chez Jombert.

est obligée de gâter ses Maisons pour les conserver.

Dans le quatriéme Chapitre, l'Auteur détermine le diametre des colonnes dans l'intérieur d'un bâtiment, & il établit pour regle, que la hauteur d'une piece étant donnée, il faut diviser cette hauteur *en neuf parties pour l'Ordre Dorique, en dix parties pour l'Ordre Ionique, & en onze parties pour l'Ordre Corinthien. Une de ces parties vous donnera, dit-il, le diametre de la colonne.*

Comme M. l'Abbé Laugier ne dit point si cette colonne doit porter à crud sur le carreau, ou poser sur un socle, on ne peut sçavoir si le diametre qui reste en sus de la hauteur réelle de la colonne doit être employé à la terminer par une petite corniche, ou si le chapiteau doit porter immédiatement sous le plancher, en supposant qu'on éleve la colonne sur un socle. Car tout Eleve en Architecture sçait que la colonne Dorique doit avoir, compris base & chapiteau, huit diametres de hauteur,

SUR L'ARCHITECTURE. 15

l'Ionique neuf diametres, & le Corinthien dix diametres. Quoi qu'il en soit, ce diametre ainsi déterminé, M. l'Abbé Laugier nous assure, *que l'assortiment des parties avec le tout sera admirable, & l'ensemble parfait.* (page 30.)

Ce qu'il y a de plaisant, c'est que dans les pieces voûtées, après avoir retranché le demi-diametre de la voûte, le surplus doit être divisé *en onze parties pour l'Ordre Dorique, en douze pour l'Ordre Ionique, & en treize pour l'Ordre Corinthien.* (page 31.) ; sans qu'on puisse deviner pourquoi cette différence de division qui changeroit la proportion des colonnes, si on prenoit une de ces parties pour mesure du diametre.

En voyant ces contradictions, on seroit tenté de croire, comme l'insinue M. Silvie dans le Mercure du mois d'Octobre 1765, qu'il y a une sorte de mystere dans la connoissance des proportions qu'il est réservé à peu de mortels de pénétrer, & qu'il faut faire des conjurations pour être

initié dans ces mysteres. C'est ainsi que la Charlatanerie se mêle partout, & même aux choses les plus sérieuses, & qui en paroissent le moins susceptibles.

Quelle que soit l'interprétation que puisse recevoir le principe qu'a hazardé notre Auteur, il est certain qu'il est insuffisant pour donner dans tous les cas le diametre de l'Ordre qu'on veut employer dans l'intérieur d'un édifice, puisqu'il ne le donne que dans le seul cas où il n'y auroit aucune espece d'entablement ou de corniche.

Au Chapitre sixiéme, M. l'Abbé Laugier explique les proportions des parties de détail entr'elles, & par la raison qui l'a déterminé à donner aux Tours la même proportion qu'aux Pyramides, il veut encore y soumettre les colonnes, & il avance comme un principe démontré, *que la hauteur de toutes les parties verticales se trouve bornée en Architecture à neuf fois la largeur d'un des côtés de leur base.* (page 43.)

On

SUR L'ARCHITECTURE.

On remarque ici combien un Auteur est embarrassé, & dans combien de contradictions il est forcé de tomber, lorsque voulant déduire les effets, d'un principe établi sans preuves, au lieu de déduire ses principes des effets, il se trouve à tout moment arrêté dans sa marche, & est obligé de créer à chaque instant des exceptions à sa regle. C'est ainsi que le célebre M. Rameau, ayant voulu établir tout le systême Musical sur une seule expérience reconnue, a été obligé d'abandonner son principe toutes les fois qu'il ne cadroit pas avec les phénomenes démontrés ; & ce cas est arrivé si souvent, & dans des parties si essentielles, qu'un Philosophe illustre (1), qui s'est chargé d'abréger son Ouvrage, a été obligé de quitter souvent ses traces, & est forcé de convenir que le systême de la basse fondamentale ne répond pas à plusieurs objections très-fortes qui lui ont été opposées, &

(1) M. d'Alembert.

qu'elle se trouve souvent en défaut. De même M. l'Abbé Laugier est obligé, malgré ses principes, d'établir différentes proportions entre différens Ordres, & cela sans en donner d'autres raisons que leur plus ou moins de délicatesse; raison applicable, & appliquée par les Architectes à toutes les autres parties verticales en Architecture, & qui rend absolument inutile la prétendue regle des neuf largeurs en hauteur.

Du moins si M. Rameau s'est égaré en cherchant à simplifier la théorie de la Musique, il pouvoit être séduit par le grand nombre de phénomenes musicaux qu'il expliquoit par son système, qui d'ailleurs étoit fondé sur une expérience & sur une singularité prise dans la nature même. Mais tout le système de M. l'Abbé Laugier porté sur un fondement creux qu'il lui plaît d'appeller nature; car sa cabane rustique n'est nullement un ouvrage de la nature. Tout ouvrage fait de main d'homme, est un ouvrage d'art, & sa cabane est nécef-

sairement construite par des hommes ; dès-lors je ne vois pas pourquoi il veut prendre l'art tout brut, & pourquoi il veut absolument qu'on ait commencé par isoler les troncs d'arbres avec lesquels on a formé cette premiere cabane. N'étoit-il pas tout aussi naturel de murer en même tems l'entre-deux de ces troncs ; d'y laisser des ouvertures pour servir de portes & de fenêtres ? Si cela est, plusieurs parties de ce premier bâtiment qu'il en détache sans nécessité, & contre la vraisemblance, pour en faire ce qu'il nomme des *licences*, en sont des parties essentielles. Mais sans retrécir ainsi le cercle des élements d'un art qui en a de plus vastes, avouons que les beautés de l'Architecture ne peuvent être déduites d'un principe si simple & si peu fécond en conséquences. Sans doute que ces premiers essais des hommes rassemblés en société ont servi de modeles en bien des choses ; mais convenons aussi que, dès que l'industrie humaine a sçu se procurer des matériaux plus

durs que le bois, dès qu'elle a sçu tirer des entrailles de la terre les pierres & les marbres ; elle a bien pû se plaire à rappeller quelques formes des premieres cabanes : mais il a dû aussi être permis aux hommes de génie de ne point s'astreindre absolument, & sans restriction, à la représentation des seuls objets qui entroient dans la composition de ces enfans de la nécessité. Vouloir tout ramener à ces monumens barbares, c'est comme dit Boileau, défendre aux Poëtes.

<div style="text-align:center">De peindre la prudence,</div>
De donner à Thémis ni bandeau ni balance,
De figurer aux yeux de la Guerre au front d'airain,
Et le Temps qui s'enfuit un horloge à la main.

M. l'Abbé Laugier attribue (page 47.) l'origine du chapiteau & de la base à l'imitation des liens & des jambettes, qui, dans un assemblage de charpente, buttent & entretiennent les pieces qui portent debout. Il seroit difficile de prouver absolument le contraire ; mais je crois qu'il est le premier à qui cette pensée soit venue.

J'avoue que l'opinion de la plûpart des Ecrivains qui rapportent cette origine à la coëffure & à la chaussure des femmes, me paroît trop déraisonnable pour mériter d'être réfutée. L'origine à mon gré la plus sensée & la plus vraisemblable, est celle que leur donne M. Frezier, dans ses observations sur l'Architecture, à la suite de son excellent Traité de la Coupe des Pierres. Les premiers troncs d'arbres qu'on a employés à supporter des toîts & des planchers, ont dû bien-tôt se fendre & éclater sous le fardeau. On a imaginé d'empêcher ces effets, ou les progrès, en cernant ces troncs par le haut & par le bas avec des cordes; ensuite on a posé la partie basse sur un dez de pierre pour l'empêcher de pourrir, & un semblable dez a été placé au-dessus du tronc, pour donner plus d'assiette à la partie traversante d'un arbre à l'autre. Voilà une origine bien naturelle des tores, socles, & autres moulures qu'on emploie dans ces parties d'Ordres. Elle peut même

excuser la base Ionique, en suppo-
sant qu'on a pû doubler les tours
de la corde dans la partie la plus
éloignée du socle ; ce qui en passant
prouveroit que tout ce qui est pris
dans la nature, n'est pas toujours
bon à imiter, & qu'il faut du goût
dans le choix qu'on en fait ; & c'est
précisément pour ce goût qu'on n'a
point de regle.

Ce qui suit jusqu'à la page 51 ex-
plique les proportions des différentes
parties des chapiteaux & des bases
des Ordres divers ; proportions abso-
lument imaginées par M. l'Abbé Lau-
gier, sans être déterminées par au-
cune nécessité. A cet égard l'Auteur
ne nous enrichit que de ses propres
idées, & quoiqu'elles puissent être
fort bonnes, rien ne semble obliger
à quitter celles des Auteurs qui ne
sont pas mieux démontrées, mais
qui ayant du moins été mises en
usage par tous les Architectes cé-
lebres, ont acquis force de loi par
leur ancienneté. Ses proportions sur
les entre-colonnes sont absolument

les mêmes que celles des Anciens, & *tout cela étoit dit* long-tems avant M. l'Abbé Laugier.

Sa réflexion sur l'âpreté des espacemens des colonnes (pag 55.) est fort juste ; mais ce n'est pas une raison pour blâmer l'Architecture de l'Eglise de Saint-Pierre de Rome, qui, étant dans un système différent, n'en est pas moins une des plus belles productions de l'art, malgré ses défauts.

La proportion des fenêtres & des portes (page 59.) est encore établie par l'Auteur d'une manière absolument arbitraire, & de façon à limiter le génie de l'Architecte. M. l'Abbé Laugier ne veut pas que le bandeau pourtourne la croisée sur ses quatre faces ; les portes & croisées doivent occuper nécessairement toute la largeur des entre-colonnemens prise au pied des bases. Quelles sont les preuves de toutes ces loix ? Je ne les vois que dans la volonté suprême de l'Auteur. Il cite l'exemple des gros pavillons des Tuileries, pour faire voir le mauvais effet que produit l'es-

pace qu'on laisse quelquefois entre le bandeau des croisées, & la base des colonnes ou pilastres; & il passe sous silence un million de bâtimens où cette pratique produit de grandes beautés.

M. l'Abbé Laugier blâme encore ici, (page 63.) ainsi que dans son Essai, l'usage des niches, & cite pour exemple celles des pavillons des bâtimens de la Place de Louis XV. Cette aversion de l'Auteur pour les niches, ne vient, comme on peut le voir dans cet Essai, (pages 57 & 58.) que de ce qu'il ne s'en trouve pas dans sa cabane rustique, qu'il lui plaît d'appeller *nature*. L'avantage de mettre dans des places qui deviendroient absolument inutiles des Statues, que non-seulement le renfoncement des niches met à l'abri des injures du tems, mais qu'il embellit encore par les reflets de la lumiere, n'est d'aucun prix aux yeux de M. l'Abbé Laugier, qui n'estime que les beautés qui se calculent, & qui se mesurent au pied & à la toise; mais

comme il veut abfolument que la Nation ait un morceau d'Architecture d'une beauté irreprochable, il fe garde bien de blâmer les niches qui ornent le fond du périftyle du Louvre. Cependant s'il exifte un bâtiment dans le monde où cet ornement foit déplacé, c'eft dans la façade principale d'un Palais deftiné à loger un des plus puiffans Monarques de l'Europe; façade qu'on doit fuppofer être conftruite fur une place qui ne pourra être vûe de l'intéricur de ce Palais. En effet, les Architectes Romains, à qui je montrai les gravures de ce morceau pendant mon féjour à Rome, furent tous d'accord que ce portique annonçoit l'entrée d'un Temple. La façade du Louvre, qui d'ailleurs eft certainement un très-beau morceau d'Architecture, eft donc taché d'un défaut réel, très-grand, & qu'on peut reprocher à fon Autéur fans avoir l'air d'en faire la fatyre, qui eft de pécher contre la convenance, puif-

qu'elle annonce une destination différente de son usage (1).

La réflexion de l'Auteur (page 66.) sur les ouvertures feintes, est absolument contraire à ce qu'ont pratiqué les meilleurs Artistes. On ne doit feindre une ouverture que pour symmétriser avec une autre ouverture réelle; par-tout ailleurs il n'en faut jamais hazarder. J'ignore l'effet que feront les croisées de l'Eglise de Sainte Genevieve, parce qu'il faut les voir exécutées ; mais si elles font mal, ce ne sera sûrement pas parce que l'Auteur aura négligé d'en répéter de feintes au-dessus. Un beau nud est bien préférable à un si petit moyen, qui ne serviroit qu'à prouver la foiblesse du génie de l'Architecte.

(1) Je suis fâché de me trouver ici d'un autre sentiment que l'Auteur de la Brochure dont j'ai déja parlé, qui met en doute si les péristyles sont la vraie décoration de l'entrée des Temples.

Ce que dit M. l'Abbé Laugier, (page 67.) sur les proportions des frontons, donne encore une nouvelle preuve des contradictions dans lesquelles il tombe le plus souvent. Laisser à la prudence de l'Architecte à déterminer l'angle de ce fronton, suivant le plus ou moins de degrés d'élévation où il se trouve placé, c'est répéter ce qui a été dit & pratiqué avant lui par tout le monde.

Ce qu'il dit ensuite sur l'abus de l'emploi des frontons est très-sensé; mais ce que ni M. l'Abbé Laugier, ni personne que je sçache, n'a observé, c'est qu'à Rome il n'y a point d'édifice, hors les Eglises, qui soit couronné d'un fronton. Cet ornement est uniquement consacré à couvrir l'entrée des Temples, & en annonce nécessairement l'idée dans l'Architecture Romaine. Il est vrai que l'Ecole Vénitienne, guidée par le Palladio, n'a pas été arrêtée par le même scrupule : aussi presque tous les Palais de Venise & de la Brenta ressemblent-ils plutôt à des Temples qu'à toute

autre chofe, tant à caufe de ces frontons, qu'à caufe des périftyles qu'ils couvrent; périftyles que les Romains réfervent auffi avec beaucoup de circonfpection pour orner l'entrée de leurs Temples.

En vain M. l'Abbé Laugier s'elevet-il (page 73.) contre les Statues placées fur les baluftrades de la colonnade de Saint Pierre de Rome, & de plufieurs autres bâtimens. Je conviens que de tous les ornemens qu'on peut employer dans l'Architecture, c'eft celui qui femble choquer le plus la raifon. Si néanmoins on veut bien faire attention que l'origine de cette licence peut provenir affez naturellement de l'ufage où étoient les anciens Romains de conferver chez eux leurs Dieux Pénates ou Lares; qu'ils ont pû enfuite les placer fur le haut de leurs maifons pour les préferver de divers fléaux; qu'on s'eft apperçu de l'heureux effet que produifoient ces Statues, en interrompant, ainfi que le defire M. l'Abbé Laugier, la trop grande uniformité de la ligne

SUR L'ARCHITECTURE. 29

horifontale des entablemens & baluftrades, mais bien plus agréablement que ces effroyables combles que M. l'Abbé Laugier regrette tant; fi enfin on veut être de bonne-foi, & convenir de la richeffe que cette maniere de terminer un bâtiment ajoûte au furplus de fa décoration, on avouera fans peine qu'en matiere de goût, il faut que le raifonnement le céde à l'expérience & à l'œil habitué de l'Artifte.

C'eft fans fondement que l'Auteur prétend qu'on eft obligé de forcer les proportions de ces figures pour les rendre fenfibles d'en-bas. On ne leur donne communément que la hauteur de l'entablement, & on n'y cherche que des maffes, & non des traits.

Au furplus les déclamations de M. l'Abbé Laugier contre cet ufage, font bien peu néceffaires parmi nous. On n'a que trop rejetté l'ufage de cet ornement magnifique, pour y fubftituer des groupes de trophées, bien moins faits pour fe trouver à cette

place, & qui se dessinant moins bien dans l'air, couronnent lourdement un bâtiment. On peut nous reprocher en Architecture & en Musique, ce que M. de Voltaire nous reproche si souvent en Poësie. Nous mettrons trop de raison dans toutes nos productions de génie, & à force de raison, nous glaçons tout ce que nous enfantons. C'est sans doute cet abus du raisonnement qui nous rend si peu propres à inventer. Il faut permettre au génie des écarts, sans quoi il s'éteint.

Je ne puis m'empêcher d'observer ici que ces Statues placées à Rome sur les péristyles, sur les Eglises, sur des Palais, & jusques sur les Ponts, prouvent que dans cette ville célebre tous les beaux Arts se tiennent par la main. Par-tout d'Architecture, la Peinture & la Sculpture sont réunies, & servent à embellir, & à échauffer un quatriéme Art (v), dont le

―――――――――――
(v) La Musique.

SUR L'ARCHITECTURE. 31

charme se répand sur les productions des trois autres. Il faut avoir une ame, des organes sensibles; voir Rome, dépouillé de tous préjugés de patriotisme mal-entendu (1) : & on conviendra sans peine que c'est avec raison que les vrais connoisseurs donnent à ce berceau des Arts la préférence sur tous les autres pays.

Ce que dit ensuite M. l'Abbé Laugier sur les proportions de la belle Statue du Roi à la nouvelle Place, est très-sensé, & conforme à ce qu'en pensent tous les Artistes habiles; mais comme il ne peut quitter le ton

───────────────────────

(1) L'amour aveugle de la patrie dicte souvent de faux jugemens. Le véritable & solide amour de la patrie consiste à lui faire du bien, & à contribuer à sa liberté, autant qu'il est possible; mais disputer seulement sur les Auteurs de notre Nation, nous vanter d'avoir parmi nous de meilleurs Poëtes que nos voisins, c'est plutôt sot amour de nous-mêmes, qu'amour de notre pays. (Voltaire. Essai sur la Poësie Epique, page 320, édition de Genève.)

dogmatique, il nous apprend encore qu'il entend mieux la Sculpture que le célebre Bouchardon, dont le ciseau a produit ce chef-d'œuvre. Il est fâcheux que le Livre de M. l'Abbé Laugier n'ait pas paru avant que la mort nous enlevât cet Artiste, il en auroit profité *pour augmenter l'effet pyramidal du monument en groupant les Vertus, &c.* (page 76.)

Au premier Chapitre du second Livre, l'Auteur entreprend de démontrer les inconvéniens des Ordres Grecs dans les dehors des bâtimens. Il établit à cette occasion pour principe, *qu'ils ne produisent leur effet que lorsqu'une façade est décorée par un seul de ces Ordres.* (page 81.)

Ici il s'écarte encore des regles qu'il a établies dans son Essai, (pages 207 & 231.) où il propose de toujours décorer les intérieurs des Eglises de deux Ordres, & *les Portails de deux & même de trois Ordres*, suivant l'exigence des cas. M. l'Abbé Laugier veut aussi (page 88.) qu'on évite de séparer les étages par une plinthe;

plinthe; & dans son Essai, (page 230.) il veut au contraire qu'on en mette. Je n'observe toutes ces petites considérations que parce que l'Auteur ne le fait point, & que cela prouve la nécessité de bien étudier un art, avant de s'ingérer à l'enseigner.

En conséquence des nouveaux principes qu'il a plu à M. l'Abbé Laugier d'adopter, il blâme M. Moreau d'avoir employé des pilastres au lieu de colonnes à la Maison de M. de Chavanne, Boulevard du Temple, & d'avoir séparé les deux étages par une plinthe. Il rend d'ailleurs justice au mérite de cet Architecte, qui dans un si petit espace a sçu faire du grand.

Au second Chapitre, M. l'Abbé Laugier examine les inconvéniens des Ordres Grecs dans les dehors relativement à notre climat.

Au troisiéme Chapitre, il examine les inconvéniens de ces Ordres dans les plans qui ne sont pas rectangles.

Au quatriéme Chapitre, ceux de

C

les employer dans l'intérieur des bâtimens.

Et au cinquiéme Chapitre, ceux relatifs à quelques usages particuliers à nos Eglises.

Au milieu de beaucoup de bonnes choses qu'on trouve dans ces Chapitres, M. l'Abbé Laugier avance, à son ordinaire, plusieurs paradoxes comme des règles certaines. Ce seroit trop entreprendre que de vouloir le suivre dans tous les détails où il entre. On observera seulement en passant, que tous ces beaux raisonnemens ne valent jamais un exemple (1).

Perrault, que j'aime à citer à M. l'Abbé Laugier, parce qu'il étoit Phi-

―――――――――――――――

(1) On a accablé presque tous les Arts d'un nombre prodigieux de règles dont la plûpart sont inutiles ou fausses. Nous trouvons par-tout des leçons, mais bien peu d'exemples. Rien n'est plus aisé que de parler d'un ton de maître des choses qu'on ne peut exécuter. Il y a cent Poëtiques contre un Poëme. (Voltaire. Essai sur la Poësie Epique, page 256.)

losophe & Artiste tout à la fois, & qu'ainsi il est digne d'être cité à M. l'Abbé Laugier ; Perrault, dis-je, fait un long Chapitre dans sa traduction de Vitruve, pour prouver qu'il est contre la raison d'employer des Ordres qui soutiennent plus d'un étage (1). Il va même jusqu'à dire qu'un grand Ordre annonce quelque chose de chétif & de mesquin, en ce qu'il semble que ce soit un grand Palais en ruine, dans lequel on a établi par économie plusieurs étages. Mais tout ce raisonnement n'empêche pas qu'il ne se soit conduit tout différemment lorsqu'il a formé le projet des façades du Louvre. S'il n'avoit été que Philosophe, il n'auroit jamais voulu s'écarter de la loi qu'il avoit établie ; mais comme Artiste, il a préféré l'effet des yeux à celui d'un raisonnement captieux qui lui a servi à établir une regle absolument fausse. Sans doute

(1) Livre 6, Chapitre 4.

C ij

que M. l'Abbé Laugier doit à la fréquentation des Artistes avec lesquels il a vécu depuis qu'il a publié son Essai, sa conversion sur une beauté si essentielle de l'Architecture.

Quoi qu'il en soit, il faut éviter également tous les extrêmes. En général un grand Ordre est préférable à plusieurs Ordres ; mais il n'en est pas moins vrai qu'il y a mille cas où deux Ordres peuvent faire très-bien. Il ne s'agit que de les bien employer, & c'est ce qu'on ne sçauroit apprendre dans des Livres. Réciproquement un grand Ordre peut faire très-mal, s'il est employé avec mal-adresse. *Un Poëme Epique*, dit M. de Voltaire, *est un récit en vers d'aventures héroïques. Que l'action soit simple ou complexe, qu'elle s'acheve dans une année ou dans un mois, que la scene soit fixée dans un seul endroit, ou que le Héros voyage de mers en mers, &c.... il n'importe ; le Poëme sera toujours un Poëme Epique.* (Essai sur la Poësie Epique, page 259.)

Il en est de même d'un bâtiment.

Qu'il y ait un Ordre ou qu'il y en ait plusieurs ; que les étages soient séparés par des plinthes, ou ne le soient pas ; qu'il y ait un soubassement ou non ; que les bandeaux des croisées pourtournent sur les quatre faces, ou seulement sur trois ; qu'il y ait du vuide entre le chambranle de la croisée, ou la colonne, ou le pilastre, ou bien qu'il n'y en ait point ; tout cela ne décidera point que le bâtiment soit bien. Il pourra l'être dans l'un & l'autre systême, & il pourra aussi dans les deux cas être fort mal. Il faut bien faire ; &, comme je l'ai déja dit, cela ne peut s'enseigner. On peut bien montrer à faire toutes les moulures & tous les ornemens qui entrent dans la composition d'un édifice, de même que dans la Poësie on peut bien vous enseigner la méchanique des vers, & dans la Musique les loix de l'harmonie ; mais l'ordre, l'arrangement, en un mot la magie de la composition ne s'apprend que par l'usage. Il faut naître avec du génie, & souvent alors celui qui

s'écarte le plus de toutes ces froides regles, est celui qui réussit le mieux.

Ce n'est pas que je prétende qu'il faille tout abandonner au caprice de l'Artiste; je sçais qu'une telle liberté hâteroit la chûte d'un art qui ne se soutient déja qu'avec trop de peine; mais aussi ne faut-il pas vouloir tout limiter dans un cercle étroit de principes qu'on établit sans autorité, & qu'on s'accoutume à regarder comme des loix, sans avoir examiné si tous les Artistes célebres les regardent comme telles (1). Il faut convenir qu'il y a trop peu de tems qu'on s'est livré à l'étude de la partie métaphy-

(1) Il faut dans tous les Arts se donner bien de garde de ces définitions trompeuses, pour lesquelles nous osons exclure toutes les beautés qui nous sont inconnues, ou que la coutume ne nous a point encore rendu familieres. Il n'en est point des Arts, & sur-tout de ceux qui dépendent de l'imagination, comme des ouvrages de la nature. (Voltaire. Essai sur la Poëse Epique, pages 157 & 158.)

fique de l'art, pour se flatter d'en avoir déduit tous les principes. Je pense, comme M. le Roi, *qu'il faudroit que tous les Artistes de l'Europe eussent une correspondance liée, & se communiquassent leurs idées sur le vrai beau* (1). Ce seroit le vrai moyen de fixer les bornes du génie.

Ce qui n'est point pardonnable à M. l'Abbé Laugier, c'est d'établir dans ses Observations, comme dans son Essai, qu'une des plus grandes beautés en Architecture, est la variété de forme des Plans, & néanmoins de blâmer la belle forme de la Colonnade de Saint Pierre de Rome. (page 104.) Malheur à un Auteur, *qui en considérant avec attention nos plus grands & nos plus beaux édifices, a toujours éprouvé diverses impressions d'ame; chez qui le charme étoit quelquefois assez fort pour pro-*

(1) Ruines de la Grece, seconde Partie. Discours sur la nature des principes de l'Architecture Civile, page 6.

C iv

duire un plaisir mêlé de transport & d'enthousiasme (1), & qui n'a point senti ce transport & cet enthousiasme à la vûe de cette admirable Colonnade ! Le Chevalier Bernin n'avoit garde d'employer une figure rectiligne pour cette magnifique place. Il avoit trop d'habitude de l'œil pour employer une figure aussi froide, dans une occasion si propre à déployer toute la chaleur de son génie. Je plains M. l'Abbé Laugier, si, à l'aspect de cette place, il n'a versé des larmes de plaisir. Les inconvéniens de quelques détails des Ordres, ne sont que de foibles raisons à alléguer contre les beautés sublimes que la forme circulaire donne à ce chef-d'œuvre de l'art ; & je suis fâché qu'il ne se soit pas apperçu de l'adresse avec laquelle ils ont été sauvés. D'ailleurs, suivant le raisonnement même de l'Auteur, le Chevalier Bernin a eu raison, puisqu'en supposant

(1) Préface de l'Essai, pages 8 & 9.

SUR L'ARCHITECTURE.

que ce périftyle n'a pour objet que la communication de l'entrée de la place au Portail de l'Eglife, la portion circulaire qu'on parcourt eft plus courte que ne l'auroient été les trois côtés d'un rectangle; & cette courbe, étant très-allongée, eft auffi commode qu'une ligne droite. M. l'Abbé Laugier n'a donc fait que prendre plaifir à critiquer ce beau morceau, puifqu'un moment auparavant il indique des moyens pour fauver les irrégularités qu'on ne peut éviter en employant cette forme ; mais voulant toujours dogmatifer, il adopte & confeille même cette forme pour les Eglifes & les terminaifons des croifées, & la blâme dans un périftyle, où il eft bien plus facile de tailler dans le grand & d'augmenter l'effet.

Mais pourquoi M. l'Abbé Laugier emploie-t-il toute fon éloquence & tout fon efprit à dégoûter notre Nation des périftyles & de l'emploi des colonnes? On n'eft, hélas! encore que trop éloigné d'abufer de cet orne-

ment. Quels sont donc les bâtimens, où on les a employés ? J'ouvre l'immense Recueil de l'Architecture Françoise, & à peine apperçois-je quelques colonnes aux Maisons Royales élevées dans l'autre siécle. Est-il possible qu'un homme de mérite comme M. l'Abbé Laugier s'appesantisse, pendant tout un Chapitre, pour démontrer l'impossibilité d'employer les péristyles & les Ordres en France ? Si sa proposition est vraie, il faut de bonne foi renoncer à notre prétention de rivale de l'Italie, & convenir que nous sommes bien malheureux, puisque notre climat & nos mœurs s'opposent à l'introduction du plus magnifique ornement de l'Architecture.

Ce n'est pas qu'il faille employer indistinctement des colonnes à toutes sortes de bâtimens. Les Romains, qui seront encore long-tems nos Maîtres dans tous les Arts, en sont très-sobres dans la décoration de leurs Palais, & à peine en citeroit-on un seul dans tout Rome où un Ordre

d'Architecture fasse la principale partie de l'Ordonnance. On ne doit pourtant pas regarder cette retenue de leur part comme un manque de courage : car autant ils épargnent les colonnes dans la décoration de leurs Palais, autant ils les prodiguent au-devant de leurs Temples, & de tous les endroits publics qui peuvent en être susceptibles ; mais plus habiles que nous, ils ont observé que la colonne est toujours déplacée quand elle ne domine pas par le colossal de sa proportion (1). Or dans un Pa-

(1) C'est bien à tort que M. l'Abbé Laugier ne veut point qu'on dise une colonne colossale. (page 30.) Cette expression peint très-bien l'idée que les Artistes y attachent, qui est que par-tout où un Ordre d'Architecture forme la principale décoration d'un édifice, il ne faut pas qu'aucune partie de détail puisse être comparée aux colonnes de cet Ordre. C'est-là une des principales raisons pour lesquelles on préfère un grand Ordre à deux Ordres, qui deviennent nécessairement plus petits, tandis que les portes &

lais où il faut une grande porte pour les voitures, & des croisées d'une largeur relative au bâtiment, ces ouvertures donnent des objets de comparaison qui écrasent les colonnes, & les font paroître frêles. Aussi le Chevalier Bernin, qui n'a pas craint de jetter 400 colonnes au-devant de la Place de Saint Pierre de Rome, n'en avoit-il point fait usage dans son projet pour la façade du Louvre. Peut-être est-ce aussi par

croisées restent de la même grandeur, & prennent de l'avantage sur les colonnes. On sent bien qu'il ne s'agit pas ici des petites colonnes dont on décore communément à Rome les croisées des Palais, & qui n'ont d'autre prétention que celle d'enrichir le trop grand nud des trumeaux. Ces petites colonnes ne sont alors qu'accessoires au bâtiment, & n'en forment pas l'Ordonnance principale.

Mais rien n'est si comique que la prétendue découverte de M. l'Abbé Laugier au sujet de son massif d'Architecture, sans base & sans chapiteau, qu'il nous donne sérieusement pour un expédient sûr, dans tous les embarras où l'on peut se trouver en employant des Ordres.

cette raison que Perrault a évité de percer des croisées dans cette façade, & qu'il a mieux aimé pécher contre la convenance, que de sacrifier la majesté & le colossal de son Ordre.

Dans le quatriéme Chapitre, M. l'Abbé Laugier observe, (page 114.) l'inconvénient des entablemens dans l'intérieur des Eglises, & loue avec raison la belle pensée de la Chapelle de l'Eglise de Sainte Marguerite, où M. Louis a hazardé l'idée du faux entablement de M. l'Abbé Laugier. Je crois que ce faux entablement peut être pratiqué dans bien des cas avec succès; mais on lui a déja démontré que l'exécution en est impossible lorsqu'on emploie plusieurs Ordres, à cause des porte-à-faux qui sont inévitables (1).

Le projet que nous donne cet Auteur d'une Eglise où toutes les colonnes seroient de gros troncs de pal-

(1) Voyez Examen d'un Essai sur l'Architecture, page 118, &c. chez Lambert. 1753.

miers dont les branches formeroient la voûte, peut être excellent, (page 117.) mais nous le prierions de rendre ce projet dans un deſſein ou une gravûre, & non dans une deſcription, où l'on eſt diſpenſé des détails qui préciſément décident du mérite d'un projet d'Architecture. Il me ſemble reconnoître dans ces deſcripteurs d'édifices, les donneurs d'idées dont il eſt parlé à la page 51 du petit Livre ci-deſſus cité, intitulé : *Recueil de quelques Pieces concernant les Arts, extraites de pluſieurs Mercures de France.* Nous ne ſçaurions trop exhorter les Artiſtes à lire ce petit Ouvrage, qui eſt un chef-d'œuvre de critique & de fine plaiſanterie.

Ce que dit l'Auteur au ſujet de la difficulté de décorer nos Egliſes, à cauſe de notre attachement pour les anciens uſages, n'eſt que trop vrai; (Chapitre 5, page 119.) les reproches injuſtes faits à M. Soufflot, dans la Brochure que nous avons citée plus haut, en font une preuve convaincante. L'Auteur de cet Ecrit n'a

pas imaginé qu'en accusant M. Soufflot d'avoir oublié l'emplacement de la Tour (1) & des stalles dans la nouvelle Eglise de Sainte Genevieve, il rappelloit à tous ceux qui ont vu Rome, qu'à Saint Pierre, l'un & l'autre manquent, que néanmoins les cloches se trouvent placées, & que l'Office Divin se fait journellement dans cette Eglise par les Chanoines, & très-souvent par le premier Clergé de l'Univers, par le Sacré Collége, le Souverain Pontife à sa tête. Il est donc très-possible de se passer d'un clocher & de stalles, & l'on peut sans leur secours faire une magnifique Eglise. En supposant donc qu'en effet M. Soufflot ait eu intention de sup-

(1) La grande preuve que M. Soufflot a oublié l'emplacement du clocher, c'est qu'il en fait actuellement construire deux. Sans doute que M. Contant, qui a aussi marqué deux clochers au Plan de la nouvelle Eglise de la Magdelène, doit être accusé de n'en pas vouloir construire du tout. La conséquence me semble naturelle.

primer ces deux accessoires peu nécessaires de son Eglise, il falloit le remercier du courage qu'il avoit de nous frayer cette nouvelle route dans la décoration des Eglises, au lieu d'imiter le vulgaire ignorant qui blâme inconsidérément les tentatives des hommes de génie.

Je ne suivrai pas M. l'Abbé Laugier dans les détails de sa troisiéme Partie, au sujet de la décoration des Eglises Gothiques; j'observerai seulement qu'il est malheureux pour la Nation Françoise, qu'il existe encore assez de ces monumens barbares, (1) pour qu'un Auteur se croye obligé de prescrire des regles pour les décorations qu'on est quelquefois obligé d'y adapter. Quoi qu'il en soit, je suis bien éloigné de penser avec M. l'Abbé Laugier, qu'il faille faire un Portail Gothique, à une Eglise de ce

(1) J'oubliois que c'est le Portail de Reims que M. Soufflot devoit étudier pour composer celui de Sainte Genevieve.

genre.

SUR L'ARCHITECTURE. 49

genre. C'est vouloir perpétuer l'ignorance & le mauvais goût. Un Architecte de nos jours peut se flatter raisonnablement qu'une Eglise de 7 à 800 ans, ne durera pas autant qu'un Portail nouvellement construit, & que lorsque l'Eglise tombera, on la réparera dans un genre analogue au Portail.

L'éloge que fait M. l'Abbé Laugier dans le second Chapitre de la quatriéme Partie, (page 180.) de la nouvelle Eglise de Sainte-Genevieve, est assurément très-juste, & même au-dessous de celui qu'en fera la postérité. Je ne doute pas cependant qu'il n'ait excité la mauvaise humeur de l'Auteur de la Brochure dont nous avons déja parlé; mais il y a bien de l'injustice dans la critique que fait M. l'Abbé Laugier de la nouvelle Eglise de la Magdelene. Les Artistes n'en admireront pas moins le trait de génie de la partie de cette Eglise où sera placé le Maître Autel, qui certainement ne paroîtra point *se rabaisser & fondre de toutes parts pour*

D

écraser le milieu. (page 185.) Cette critique fanglante, prématurée & peu équitable, n'empêchera point que cette Eglife ne foit un des plus beaux monumens de la renaiffance de l'Architecture ; & fi M. Contant n'a pas la gloire d'avoir le premier hazardé le fyftême des colonnes ifolées dans un Plan d'Eglife, au moins aura-t-il celle de n'avoir pas craint le reproche d'imitateur, & d'avoir appris aux Artiftes qu'on peut s'immortalifer en imitant les beautés, comme en les découvrant.

A l'égard des différens Plans d'Eglifes que propofe M. l'Abbé Laugier, il n'en eft aucun qui n'ait été compofé, foit par des Maîtres, foit par des Eleves ; mais il eft rare qu'on ait la liberté de mettre en œuvre ces formes extraordinaires, quoiqu'elles puffent produire un grand effet, & beaucoup de variété. Ce n'eft point aux Artiftes qu'il faut s'en prendre ; c'eft aux Ordonnateurs, qui trop fouvent forcent les Artiftes à fuivre leurs volontés.

Il en est de même de tout ce qui suit sur les Palais & autres Edifices publics, & de ce que l'Auteur en a dit au Chapitre premier de cette quatriéme Partie. Il y a long-temps que des Artistes & des Gens de goût ont senti le besoin qu'auroit Paris de divers changemens à cet égard ; mais non seulement il ne dépend pas de ces personnes de les faire ; la difficulté de pourvoir à des dépenses considérables qu'entraîneroient ces changemens, arrête même les différens Ordonnateurs. Il faudroit des moyens de Finance, & cela n'est pas si facile que de proposer des démolitions & donner des projets.

Les détails où entre l'Auteur dans le troisiéme Chapitre sur la distribution des bâtimens, est petit, & ne contient rien qu'on ne trouve dans tous les Auteurs qui ont écrit sur l'Architecture. Un peu de bon-sens, & l'inspection de beaucoup de Plans de distribution, en apprendront mille fois plus en huit jours.

On ne peut en revanche qu'applau-

dir à tout ce que dit M. l'Abbé Laugier dans la cinquiéme Partie, *sur les monumens à la gloire des grands Hommes*. Ajoûtons à ses réflexions, que malheureusement la maniere dont on étudie l'Architecture en France, fait que les Architectes sont moins propres à présider à ces monumens que les Sculpteurs. C'est l'étude du dessein de figure dont M. l'Abbé Laugier ne dit pas un mot, qu'on ne sçauroit assez recommander aux Eleves. C'est-là le seul moyen d'étendre les bornes de cet art. C'est cette étude qui fera passer à la postérité la plus reculée les noms de Michel-Ange, de Bernin, & de tant d'autres Architectes Italiens, malgré les défauts de correction qu'on remarque dans leurs ouvrages. J'ose avancer qu'il est impossible d'être vraiment un grand Architecte, si l'on ne possede ce dessein. Lui seul peut échauffer l'imagination de l'Artiste suffisamment pour produire des idées nouvelles & merveilleuses, malgré le peu de champ que semble

laisser le cercle étroit dans lequel toutes les idées doivent être renfermées. Un Architecte qui ne dessine point la figure, pourra bien composer de l'Architecture réguliere & pure; mais elle sera toujours froide, & souvent il placera mal ses ornemens. Comme il sera obligé d'avoir recours à la main d'un autre pour les dessiner, & même pour les composer, son projet n'aura plus cette unité qui fait le grand mérite de toutes les productions de l'esprit. C'est l'étude du dessein de figure qui apprend à connoître & à employer de belles formes dans tant d'occasions où la ligne droite ne produiroit qu'un mauvais effet. C'est elle qui apprend à juger des proportions avec l'œil, & non avec le compas, méthode très-fautive pour les choses qui doivent être exécutées. En un mot, le dessein de figure est le germe du sublime en Architecture.

M. l'Abbé Laugier, après avoir fait jusqu'à présent tous ses efforts pour rétrecir le cercle des idées en

Architecture, entreprend enfin dans la sixiéme Partie, d'en reculer les bornes à l'infini. Il fait la plus grande dépense d'éloquence pour prouver *qu'avec le flambeau du génie, l'on peut pénétrer où les Grecs n'ont point pénétré, & en rapporter des merveilles inconnues.* (pages 251, 252, 253.)

Celle qu'il nous présente est un nouvel Ordre d'Architecture, qu'il appelle *Ordre François*. Il trouve ce problême si facile à résoudre qu'il convient y être parvenu même sans génie, & il lui paroît d'autant plus raisonnable d'aspirer à la gloire de cette découverte, que nous avons une Musique nationale & de notre invention. Si M. l'Abbé Laugier n'a que ce véhicule à nous présenter, je ne crois pas qu'il agisse bien efficacement. On pourroit lui objecter d'abord avec le célebre Philosophe Genevois, que si nous avons une Musique nationale, c'est tant pis pour nous; mais enfin il faut être vrai, & convenir que cette Musique ne nous appartient pas, & n'est pas de notre

SUR L'ARCHITECTURE. 55

invention comme tout le monde le sçait. Le fameux Lully, qui en est le pere en France, étoit Florentin, & ne fit que nous enrichir des beautés de son pays. Les Italiens ont depuis fait rapporter mille pour un à leur fonds, & nous nous sommes contentés du premier produit, sous le faux prétexte que ce fonds nous appartient. Mais il n'est pas trop honnête de battre sa Nourrice quand on est grand, sur-tout lorsqu'on vit encore de son lait. Rien n'est à nous dans cette Musique, pas même la mauvaise terminaison des E muets, occasionnée par le peu de connoissance qu'avoit Lully de la Langue Françoise (1). Mais sans entrer ici en lice sur un objet qui nous est étranger en ce moment, jettons un coup d'œil sur l'Ordre que nous donne M. l'Abbé Laugier, & nous conviendrons qu'il faut lui appliquer ce qu'il dit

―――――――
(1) Voyez M. d'Alembert *de la liberté de la Musique*, Tome 4. Art. 18. pag. 418.

D iv

lui-même de l'Ordre Romain. *Il n'y a rien en tout cela qui puisse constituer un Ordre nouveau. Tout se borne à des déplacemens & à des remplacemens qui n'ont rien d'assez marqué pour produire un effet imprévu, & pour donner un caractere spécial à l'Ordonnance.* (page 272.)

Mais comme ce n'est point sur une description qu'on doit juger de l'effet d'un bâtiment ou d'un Ordre d'Architecture, nous allons mettre sous les yeux des Artistes l'Ordre même, autant qu'il nous a été possible de le faire sur la description très-informe qu'en donne M. l'Abbé Laugier. Ce sera la meilleure critique qu'on puisse en faire. Elle prouvera que ce n'est point par-là *que les François sont en bien des Arts le seul peuple qu'on puisse citer, & qu'en Architecture la France va de pair avec la Grece.* (page 274.)

Ce n'est pas qu'on puisse prouver l'impossibilité absolue de trouver un sixiéme Ordre d'Architecture; mais on peut du moins assurer que ce pro-

blême sera résolu plus facilement par nos Sculpteurs que par nos Architectes, tant que l'étude du dessein de figure ne sera pas la premiere de leurs études; & supposant enfin qu'on parvienne à une découverte que notre extrême amour pour nous-mêmes nous fera peut-être adopter, quoique peu merveilleuse, cela ne suffira point pour que cet Ordre soit nommé du nom de la Nation. Il faut que les autres peuples l'adoptent également. Ce sont les Nations étrangeres, qui en adoptant les Ordres Grecs, leur ont donné les noms qu'ils portent, & non les inventeurs de ces Ordres. En fait d'Art, le goût d'un peuple seul, ne peut jamais faire loi. Je suis encore forcé de citer ici l'homme du monde qui a le mieux vu tout ce qui est relatif aux Arts (1).

(1) Un peuple qui auroit des Tragédies, des Tableaux, une Musique, uniquement de son goût, & reprouvés de tous les autres peuples policés, ne pourroit jamais se flatter jus-

M. l'Abbé Laugier blâme nos Architectes *de se borner à des décorations d'appartemens, qui ne leur peuvent acquérir qu'une gloire médiocre, au lieu de s'appliquer à l'invention* (qu'il leur conseille,) *qui leur assureroit une gloire immortelle.* (page 281.)

Il a sans doute oublié qu'il a écrit plus haut un Chapitre entier pour dégoûter la Nation de l'emploi des Ordres dans les bâtimens. Pourquoi en veut-il un sixiéme, s'il y en a déja trop de cinq ? On n'a pas tous les jours des Eglises à bâtir ; il seroit d'ailleurs dommage que les Artistes suivissent le conseil de M. l'Abbé Laugier, en négligeant les décorations intérieures ; car on peut assurer que c'est vraiment dans cette partie que la Nation n'a point de rivale. Il s'est élevé, sur-tout dans ces derniers temps, des Edifices peu re-

───────────────

tement d'avoir le bon goût en partage. (*Additions à l'Histoire générale de M. de Voltaire*, pag. 184.)

marquables par l'extérieur, mais dont l'intérieur renferme des objets d'imitation dignes de toutes les Nations.

Les observations renfermées dans la septiéme Partie, relativement à la matiere des couvertures, sont très-justes, & l'on peut reprocher en général à nos Architectes de trop négliger les recherches en ce genre, & de trop suivre l'usage & les préjugés des Entrepreneurs; mais ce reproche ne doit pas tomber sur tous. M. Contant est un de ceux qui ont fait le plus d'expériences sur la bâtisse. M. Soufflot & d'autres en ont fait aussi un grand nombre, & le Corps de l'Académie paroît s'en occuper sérieusement.

Dans ce Chapitre, ainsi que dans les autres, M. l'Abbé Laugier nous donne encore des loix sur les coupoles, sur les lanternes qui les terminent, sur les gradins de la coupole de la rotonde, & en revient toujours à ses chers combles élevés. L'exemple qu'il cite, (page 309,) n'est pas plus

heureux que celui de la Musique nationale, & toutes ces loix sont encore bien éloignées d'être adoptées par les Artistes. Ce n'est point par de vaines déclamations qu'on les subjugue. Il leur faut moins de promesses & plus de réalité. Si à tant de bonnes qualités qui ornent la Nation Françoise, & qui la font chérir de ceux qui la connoissent, elle pouvoit joindre le titre d'inventrice des Arts, j'en partagerois la gloire avec tout bon Patriote ; mais puisqu'elle n'a pas cet avantage, pourquoi avoir l'injustice de le ravir à celles qui vraiment en ont la possession ? Quelque chose que nous puissions écrire pour en imposer à nos Compatriotes, nous n'aveuglerons jamais les Nations étrangeres, & nous ne ferons que nous les aliéner davantage, en nous parant injustement de ce qui leur appartient. Les Architectes de tout le monde policé, soutiendront toujours que c'est en Grece & en Italie où il faut aller chercher les vrais modeles de l'Art. Plus nous nous rapproche-

rons du style de ces deux Nations, & plus nous nous distinguerons dans cette carriere. C'est en imitant les Grecs, que les Romains se sont rendus dignes d'être les maîtres des autres Nations. Plus nous imiterons les Romains, plus nous nous rapprocherons des Grecs, & plus nous mériterons le titre d'Architectes. Qu'importe qu'on y ajoûte l'épithete de François ? On a déja observé plus haut, que toute idée de patriotisme dans ce cas, ne peut qu'être mal-entendue, & arrêter les progrès de l'Art. L'Allemagne, qui a produit des Compositeurs de Musique qui peuvent aller de pair avec les meilleurs Maîtres Italiens (1), n'a jamais imaginé de qualifier la Musique de ces Maîtres de Musique Allemande. Les Italiens & les Allemands se sont réunis pour la nommer Musique excellente, & c'est le seul titre que doi-

(1) Hasse, Vagenseil, Holtzbauer, Gluck, Stamitz, &c.

vent ambitionner pour leurs ouvrages les vrais Artistes.

Il faut même oser être plus vrai, & convenir que bien loin d'être les maîtres de personne dans aucun Art, nous tenons encore à la barbarie par beaucoup trop de liens. Tant d'obstacles s'opposent en France au progrès des Arts, qu'il est même étonnant qu'ils soient parvenus au point où ils sont. De ces obstacles le goût de la table n'est pas le moindre. Ce goût, ajoûté à toutes les autres branches de luxe, épuise toutes les fortunes, & fait que personne n'y est riche. La sobriété Italienne si fortement ridiculisée parmi nous, laisse aux Seigneurs de cette Nation la facilité d'accumuler une partie de leur revenu, & le goût des Arts leur fait, sans peine, prodiguer en embellissemens publics des sommes amassées avec peut-être trop d'économie. Le dernier des Princes Pamphile poussoit cette économie à un excès assurément peu louable: mais il n'a rien épargné pour bâtir dans le cours de Rome, en face de

l'Académie de France, un Palais somptueux. Il est vrai que c'est le chef-d'œuvre du mauvais goût : mais il seroit injuste de reprocher à ce Prince le malheur qu'il a eu d'avoir pour Architecte un homme d'un goût bisarre & extravagant. Voyez dans le Voyage d'Italie par M. Groslée, ce que de simples Particuliers ont fait à Milan & à Boulogne, & l'on conviendra sans peine que de pareilles idées n'entrerent jamais dans la tête d'aucun de nos Compatriotes (1).

(1) Ce voyage publié en 1764, sous le titre de Mémoires ou Observations sur l'Italie, & sur les Italiens par deux Gentilshommes Suédois, est un des voyages les mieux faits de tous ceux que j'ai vus. Rien n'est mieux écrit ni vû plus Philosophiquement & plus dépouillé des préjugés nationaux. Il est cependant échappé quelques erreurs à M. Groslée dans cet ouvrage intéressant, sur lesquelles je prends la liberté de faire ici quelques observations qui peuvent servir d'Errata en attendant qu'il les corrige lui-même dans une seconde édition.

Au peu de facultés qu'ont en France la plûpart des personnes faites

Tome premier, pag. 14. *Je vis avec surprise qu'elle (* Genève *) a garnison Suisse.*

Genève n'a point garnison Suisse. Elle a une garnison composée de soldats dont la plûpart sont à la vérité de Nation Suisse; mais ces Soldats sont soudoyés par la République, & aux ordres du Syndic de la garde. Ce qu'il y a de singulier, c'est que ces Soldats ne sont engagés que pour un mois, au bout duquel ils peuvent s'en aller, ou renouveller leur engagement. Il sont obligés de se fournir eux-mêmes d'habillement. Mais cette garnison n'empêche pas que tous les Citoyens & Bourgeois ne soient enrégimentés, & obligés de passer en revûe une fois par an, & de faire le service lorsque la République est attaquée ou en danger de l'être.

Le Temple de Saint-Pierre, &c.... il a un Portail nouvellement élevé sur les desseins d'un Genevois qui a sçu y allier la majesté, la grandeur, & la simplicité; c'est un Portique d'Ordre Dorique, soutenu par des colonnes d'une très-grande proportion. La scrupuleuse révérence du Consistoire pour le premier Commandement du Décalogue, n'a pas permis à l'Architecte le moindre ornement historié pour le timpan du fronton qui couronne ce Portique. Ibid.

par

par état pour bâtir, se joint la difficulté pour les Artistes de se procurer

Il est singulier qu'un homme aussi instruit que M. Groslée se soit trompé sur l'Ordre de ce magnifique morceau. Il est Corinthien & non Dorique. Les colonnes qui ont trois pieds dix pouces de diametre sont au nombre de six de face, en marbre assez beau quoiqu'un peu brut, qui se trouve à l'extrémité du Lac opposée à Genève. Il y a dans le Fronton un cartel orné d'une guirlande, mais le champ en est vuide & sans armes. Ce Portail a été construit sur les desseins de M. le Comte Alfieri, premier Architecte du Roi de Sardaigne, & non sur ceux d'un Genevois. M. Tronchin, Conseiller d'Etat, qui s'est chargé de la conduite de ce beau morceau, a bien voulu me permettre de prendre une copie des Plan, coupe & élévation. Le Portail de Sainte-Genevieve sera le seul dans Paris qui pourra être comparé à celui de Saint-Pierre de Genève : encore ce dernier aura-t-il sur celui de Paris, l'avantage des matériaux. C'est dommage que la sculpture des chapitaux soit très-mal exécutée. Les feuilles ne sont que grossiérement galbées.

Ces excommunications n'ont lieu que dans les petites Villes. Dans les grandes, à Rome,

E

la vûe des beautés en divers genres que possede un petit nombre de

par exemple, comme on peut satisfaire chez les Moines à tous les devoirs de la Paroisse, le Curé n'a droit sur les Paroissiens, & les Paroissiens n'ont besoin que pour le Baptême & les derniers Sacremens, du ministere du Curé. Pag. 202. Tome second.

Je ne sçais sur quel fondement M. Groslée avance ce fait. Il est certain que pendant les trois années que j'ai séjourné à Rome, dont la derniere étoit en 1751, sept ans avant le voyage de M. Groslée, les Curés avoient grand soin de faire leurs tournées dans leur Paroisse, pour inscrire dans la quinzaine de Pâques tous les Communians, & ce n'étoit que dans l'Eglise Paroissiale qu'on pouvoit satisfaire au devoir Pascal. Ceux qui ne remplissoient pas ce devoir, étoient admonestés jusqu'à la Saint Barthelemi; & ce jour-là on affichoit à la porte de l'Eglise de San-Bartholomeo *dell'isola* les noms de tous les excommuniés. Tous ceux qui étoient à Rome dans l'année 1750, peuvent se souvenir d'avoir vu au nombre de ces excommuniés un Gentilhomme d'une des premieres maisons d'Avignon, pour lors Officier des Gardes du Pape. Je doute que cèt usage ait changé depuis.

Seigneurs ou de Particuliers amateurs des Arts. Qu'on ne m'objecte point

Lors de la derniere conquête du Royaume de Naples, &c pag. 292.

Je ne sçais pourquoi M. Groslée parle de la conquête de Naples à l'occasion de cette guerre qui fut terminée en 1748 par le Traité d'Aix la-Chapelle, & où Naples ne fut conquis par personne.

Le Sénateur, Juge séculier & toujours étranger, étoit un Gentilhomme Allemand, qui par sa conversion à la Religion Catholique, avoit mérité cette place, qui est à vie, & qui lui donne le rang de Prince, avec son logement au Capitole. Il juge souverainement & sans appel les petites causes & rixes populaires, pag. 311.

Ce Sénateur n'étoit point Allemand, mais Suédois, & issu des anciens Rois de Suéde. Il se nommoit le Comte de Bielcke. Son Pere avoit été Ambassadeur de Suéde en France. Il n'est pas nécessaire que cette place soit remplie par un étranger; mais elle est rarement donnée à un Romain, parce que dans les temps de Conclave, l'on craint encore le simulacre de l'ancienne République, qu'un homme dans cette place, qui tiendroit à une famille puissante, seroit tenté de faire revivre. Le Comte de Bielcke est mort depuis peu, & la place

la facilité avec laquelle quelques amateurs de Tableaux ouvrent leurs

de Sénateur a été donnée au Prince Rezzonico, neveu du Pape régnant ; ce qui prouve qu'il n'est pas nécessaire d'être étranger pour la posséder. Le Sénateur juge un grande quantité de causes civiles, & même des causes criminelles, lorsque ses *Sbirres* ont arrêté l'Accusé.

Les exécutions sont aussi rares que les crimes sont fréquens, les plus grands Criminels échappant d'ailleurs à la faveur des asyles, qui n'ont rien perdu de leurs anciens droits, pag. 316.

Pendant trois ans que j'ai demeuré à Rome, il s'est fait environ 9 à 10 exécutions à mort, presque toutes pour assassinats commis par vengeance. A l'égard des asyles, Benoît XIV. les avoit abolis avant mon arrivée, pour tous les crimes capitaux, & ils n'ont lieu que pour les débiteurs. Tout Rome se rappelle l'exécution de ce Sicilien, qui vers le mois d'Août ou Septembre 1749, ayant tué d'un coup de fusil, un Chanoine de *Sant'-Andrea della valle*, contre qui il avoit perdu un procès au Tribunal du Sénateur de Rome, se réfugia dans l'Eglise des Picpus de la porte du peuple. Comme cette Eglise appartient à la Nation Françoise, on fut obligé de demander à M.

cabinets aux curieux. Les procédés honnêtes de MM. de la Live, de

le Duc de Nivernois, Ambassadeur de France, la permission d'arrêter ce criminel dans cette Eglise; ce qui fut accordé, & il fut pendu huit jours après.

Le 18 Septembre je partageai avec tout Rome le spectacle que donna l'Académie pour la dix-neuviéme distribution des prix fondés par Clément XI, &c. Les Romains applaudissoient avec le plus grand fracas, à l'appel des Romains & des Italiens; mais un jeune François ayant été appellé pour le premier prix de la premiere classe de sculpture, un morne silence, & ensuite un murmure sourd, prirent la place des applaudissemens, pag. 462. 463. & 464.

Rien ne prouve mieux l'estime que font les Romains des Arts & des Artistes que ces concours ouverts à toutes les nations de l'Europe. Il ne faut que du talent pour y être admis. J'ai eu l'honneur d'y remporter un premier prix d'Architecture en 1750, quatre autres François, deux Allemands, deux Espagnols & un Anglois, furent couronnés en même temps dans la peinture & la sculpture; au nombre des premiers fut le sieur Perrache, Sculpteur à Lyon, lequel fut désigné le premier des premiers prix, quoique l'égalité

E iij

Gagny, de Julienne, & de quelques autres, font une exception à la re-

du mérite eût fait établir trois premiers prix pour ce talent. Je puis affurer que je ne me fuis point apperçu, ni aucun des Etrangers qui étoient venus en grand nombre à la diftribution de ces prix, qu'on applaudît plus aux Italiens qu'aux Etrangers, & long-temps après, cette époque flatteufe de ma vie m'a valu des témoignages de bienveillance à Paris de MM. les Princes Corfini, neveux du feu Pape Clément XII.

Vers l'année 1755, un jeune Eleve d'un Peintre Napolitain étant en vacances à Capaccio fa patrie, la chaffe ou la promenade le conduifirent fur des collines qui environnoient l'ancienne Pæftum, Tome 3. pag. 87.

J'ai quitté l'Italie en 1751, & j'ai rapporté avec moi en France tous les plans des antiquités de Pæftum que M. Soufflot avoit levés. Il y a donc erreur de date dans cet article.

Le Théâtre (de Saint-Charles) eft immenfe. Il y a fix rangs de loges, dont chacune eft une Chambre meublée de tables, glaces, tapifferies, canapés, luftres, &c.

Je n'ai rien vû de tout cela dans ces loges, ni dans aucun des Théâtres de Rome. On

gle, & il sera toujours vrai de dire qu'en général rien n'est plus difficile

m'a assuré que cela étoit ainsi à Milan.

Je ne sçais pourquoi M. de Groslée s'obstine à nommer toujours les maisons de plaisance des environs de Rome, *des Vignes*, au lieu de les nommer *Villes*, ainsi qu'il est d'usage. Il n'a sûrement jamais entendu dire à Rome *Vigna Pamfili*, *Vigna Borghese*, &c. mais bien *Villa Pamfili*, *Villa Borghese*, &c.

Il y auroit encore quelques négligences à reprocher à l'Auteur : mais cela n'empêche pas que ce ne soit un des plus excellens Voyages d'Italie qu'on ait jamais publiés. Personne n'est entré dans un si grand détail sur l'état du Commerce, des Arts, de la Littérature & des mœurs des différentes contrées qu'il a vues. Personne n'en a rendu un compte plus exact, plus philosophique & plus dépouillé de préjugés ; & il seroit difficile de reconnoître le pays de l'Auteur, s'il n'eût point parlé de la Musique. S'il a parlé quelquefois des abus & des ridicules, il n'a échappé aucune occasion de relever les talens & le mérite, & il nous fait voir combien cette illustre Nation en fait de cas, & combien elle cultive encore les Arts & les Lettres, malgré la décadence où les uns & les autres paroissent être tombés.

E iv

à Paris que de se procurer la vûe d'une belle maison, d'un beau jardin, ou d'un beau cabinet. Si quelque personne riche ou titrée trouve les portes ouvertes, un Artiste pauvre, mal vêtu, mais digne appréciateur des beautés qu'il vient admirer, sera chassé ignominieusement par un Suisse insolent que son maître approuvera (1). J'en pourrois citer plus d'un exemple; j'en pourrois citer un grand nombre qui me sont arrivés à moi-même : mais on m'accuseroit peut-être de faire un Libelle, & je n'en ai nulle envie ; je voudrois seulement que tous les gens de goût se liguassent pour faire parvenir leurs plaintes aux oreilles de ceux qui peuvent remédier à ce honteux oubli des procédés (2).

(1) Les Artistes ne peuvent s'empêcher de regretter la facilité dont on jouit à Rome de voir à son aise toutes les beautés d'un Palais pour un *teston* qui vaut trente sols monnoye de France, quelque nombreuse que soit la compagnie.

(2) Je ne connois dans Paris qu'un seul mo-

SUR L'ARCHITECTURE. 73

Je m'attends aux clameurs qui vont s'élever de toutes parts contre moi, pour oser me plaindre du manque de politesse en France; mais j'en appelle à ceux qui ont parcourus les pays étrangers sans préjugés. Nous prenons trop souvent le change sur nos révérences que nous imaginons être des politesses; cependant les Cours étrangeres retentissent de plaintes contre nous, & l'on ne ren-

nument, où le public, que la curiosité y attire, est accueilli avec la plus grande attention : c'est la Chapelle sépulcrale de Sainte-Marguerite au Fauxbourg Saint-Antoine. Les prévenances du Suisse qui ouvre la grille qui ferme l'entrée de cette Chapelle sitôt qu'il apperçoit un curieux, font honneur à M. le Curé de cette Paroisse, & je saisis avec empressement cette occasion de lui faire publiquement les remerciemens de tous les Amateurs des Arts. Tant d'honnêteté de la part d'un subalterne, prouve l'attention la plus marquée dans son supérieur, & je ne puis m'empêcher d'ajoûter ici que jamais ce Suisse n'a fait aucun mouvement qui pût le faire soupçonner d'être conduit par l'intérêt.

contre en Allemagne, en Italie & en Espagne que des personnes qui ont essuyé des refus en France. J'avoue qu'il y a bien des abus blâmables dans tous ces pays: mais par cette raison-là même nous devrions redoubler de politesse. Il semble que nous ne voyagions que pour rapporter chez nous les défauts de nos voisins.

Ce n'est pas que je veuille qu'un Seigneur, qu'un homme en place, devienne l'esclave de sa maison, & ne la quitte plus pour la montrer à tout venant, ni qu'il ne puisse plus y rester en liberté sans être interrompu à toute heure par des curieux; mais il n'y a point d'homme de l'espece dont je parle, qui n'ait des domestiques pour accompagner ceux qui lui font l'honneur de visiter ses curiosités, & qui ne puisse indiquer par jour ou par semaine, une ou plusieurs heures auxquelles on pourra les voir. Cette indication poliment faite par son Suisse, enchantera tous ceux qui se présenteront à sa porte à une heure indue, & l'on s'en retournera refusé, mais content.

SUR L'ARCHITECTURE. 75

C'est par une suite de notre barbarie que le public ignore une partie des bienfaits que M. le Marquis de Marigny a répandus sur les Arts, & sur-tout sur l'Architecture, qui, à tous égards, avoit besoin qu'il les étendît jusqu'à elle. Il a le premier eu le courage d'introduire dans sa maison des meubles de bon goût, & de les décorer d'ornemens sages. Depuis ce temps la feuille d'acanthe a été substituée dans un grand nombre de maisons à celle de chicorée tant à la mode ci-devant. L'Académie d'Architecture a pris une nouvelle face sous ses mains. Un Professeur intelligent & zélé (1) a été établi avec un Adjoint (2), dont les talens dans plus d'un genre sont connus, qui est en outre revêtu de la qualité d'Historiographe de l'Académie. Des Architectes habiles dans les Pays étrangers &

(1) M. Blondel.
(2) M. le Roy, connu par son Livre sur les antiquités de la Gréce.

dans les Provinces (1), ont été affociés à cette Académie à titre de correfpondans ; d'où il ne peut réfulter qu'un concert avantageux pour les progrès de l'Art. Enfin des prix d'émulation ont été établis, & fe diftribuent plufieurs fois l'année, l'un pour celui des Eleves qui compofe le mieux une élévation adaptable à un monument connu ; l'autre pour la compofition d'un Plan pour l'embelliffement d'un Quartier défigné de la Capitale ; & le troifiéme, pour celui des Eleves qui écrit le mieux fur un fujet indiqué par un programme. Les leçons de cette Académie

(1) M. de la Guépierre, Directeur des Bâtimens du Duc régnant de Wirremberg. M. Jardin, Architecte du Roi de Dannemarck. M. Chambers à Londres, connu par un ouvrage très-curieux fur l'Architecture Chinoife. M. Petitot, Directeur des Bâtimens de l'Infant Duc de Parme. M. Roux, Architecte à Lyon. M. Charlier, Architecte du Roi d'Efpagne. M. de la Mothe, Directeur de l'Académie de Saint-Péterfbourg.

sont devenues intéressantes & publiques ; tout Amateur y est placé & distingué par le Professeur, avec cette politesse que je reclame si vivement. Tout cela s'est fait au moment où nous sortions d'une guerre ruineuse. Que ne doit-on pas espérer dans des temps plus heureux, & lorsque la paix aura rendu à nos finances épuisées la vigueur nécessaire pour protéger efficacement les Arts ? Mais ce qui peut-être étonnera le plus, c'est d'apprendre que tout cela est ignoré. Heureusement la postérité ne sera point muette, & du concours de tous ces nouveaux moyens accordés à l'avancement de cet Art, auquel les autres tiennent plus qu'on ne pense, il naîtra enfin un ouvrage en corps de cette Compagnie, qui, au moyen des excellens Mémoires que lui ont laissé les Perrault, les la Hire, les Desgodets, & tant d'autres, & avec l'expérience & les talens des membres qui la composent, peut seule fixer les parties de l'Art qui jusqu'à ce moment

ont été abandonnées au caprice des Artistes.

Enfin, n'est-ce pas encore par une suite de notre barbarie & de notre peu de goût pour les Arts, que nous portons un jugement si peu équitable de l'état actuel des Italiens, particulierement de celui des Romains? Nos livres ne parlent que de la fainéantise, de la mollesse, de la pauvreté, & de la désolation qui regne parmi cette Nation, & à nous entendre, c'est le peuple le plus malheureux de la terre. Cette opinion est-elle bien fondée? Une Nation chez laquelle le plus bas peuple, loin du tumulte de la guerre, cultive en paix tous les Arts libéraux, chez laquelle la sobriété est habituelle, qui ayant peu de charges, a moins de besoins que nous, est-elle donc vraiment malheureuse? Faut-il nécessairement, pour qu'une Nation soit heureuse, qu'elle s'éleve perpétuellement aux spéculations dangereuses du commerce? Ou faut-il qu'elle se fasse constamment égorger pour des querelles

étrangeres à la plûpart de ses membres ? Je ne sçais : mais il me semble qu'une Nation reconnue pour une des plus spirituelles de l'Europe, chez qui le peuple même naît avec le germe de tous les Arts, chez qui il en jouit de toutes les manieres, soit par la publicité des monumens d'Architecture, de Peinture & de Sculpture, soit par le bon marché des spectacles lyriques, & par la multiplicité des sérénades & fonctions d'Eglise, où la modicité des Charges publiques rend la vie plus facile, doit en jouir mieux que toute autre Nation. Aussi est-ce de toutes, celle où le suicide est plus rare. Mon opinion peut paroître fausse & bisarre, mais je ne sçaurois lire sans une indignation mêlée de pitié, ce qu'a écrit de cette Nation un homme qui a une réputation établie dans la République des Lettres, & qui passe pour très-Philosophe. Ce que je vais en transcrire prouve qu'il ne suffit pas d'avoir ce titre pour juger sainement des Arts ; & il faut être bien malheureusement

organifé, pour ne pas fentir mieux toute la félicité qu'ils répandent fur les amertumes de cette trifte & courte vie.

La Peinture, la Sculpture, la Mufique, la Poëfie, la Comédie, l'Architecture, prouvent les richeffes préfentes d'une Nation; elles ne prouvent pas l'augmentation & la durée de fon bonheur: elles prouvent le nombre des fainéans, leur goût pour la fainéantife qui fuffit à entretenir & à nourrir d'autres efpeces de fainéans, gens qui fe piquent d'efprit agréable, mais non pas d'efprit utile. Ils veulent exceller fur leurs pareils, mais ils fe contentent follement d'exceller dans des bagatelles, dans des chofes peu importantes pour un bonheur un peu durable. Ce n'eft pas que ces Ouvriers illuftres ne travaillent; ce n'eft pas qu'ils ne faffent des ouvrages difficiles, & où ils emploient beaucoup d'efprit & d'adreffe: mais c'eft dommage de tant dépenfer d'efprit dans des ouvrages fi peu utiles pour le bonheur folide de la fociété. C'eft un défaut de notre gouvernement de ne propofer

SUR L'ARCHITECTURE. 81

poser pas des occupations plus utiles, au lieu de semblables amusemens passagers; dont il ne reste aucune utilité, ni pour les pauvres familles, ni pour la postérité. Qu'est-ce présentement que la Nation Italienne où ces Arts sont portés à une haute perfection ? Ils sont gueux, fainéans, paresseux, vains, poltrons, occupés de niaiseries ; tels sont devenus peu-à-peu, par l'affoiblissement du Gouvernement, les misérables successeurs de ces Romains si estimables, de ces Contemporains de Caton, qui étoient dignes de gouverner les autres Nations, & capables, en les assujettissant, de les rendre plus heureuses qu'avant leur assujettissement. (Annales Politiques de l'Abbé de Saint-Pierre, édition de Londres 1758. Tome premier, pages 184. 185. &. 186).

Je m'interdis toute réflexion sur cette sortie, qui contient presqu'autant de contradictions que de mots, pour en venir à la conclusion de ces remarques.

F

L'envie d'être Auteur ne m'a pas mis la plume à la main, encore moins celle de faire une critique. L'amour que j'ai pour un Art qui concourt plus qu'aucun autre à immortaliser la mémoire des Princes bienfaisans, est le seul motif qui m'a conduit. Plein d'estime pour les talens littéraires de M. l'Abbé Laugier, j'aurois desiré qu'il les eût employés a encourager dans les Eleves l'étude sérieuse des Monumens antiques, & non à faire des systêmes qui ne peuvent que retarder les progrès d'un Art qu'on peut assurer n'être encore chez nous que dans son enfance. Personne ne seroit plus propre que lui à échauffer leur zele pour cette étude, si abandonnant toutes les idées chimériques qu'il s'est formées sur l'origine de cet Art, il vouloit se borner à établir des regles d'après l'inspection de ces précieux Monumens échappés à la fureur des barbares, & au ciseau du temps. J'aurai atteint le but que je me suis proposé, si M. l'Abbé Laugier,

SUR L'ARCHITECTURE. 83

persuadé que cette route est la seule qu'il faille suivre, veut bien la semer des roses de son style, & faire oublier par une nouvelle production plus digne de son éloquence, le sujet de ce foible écrit.

FIN.

ERRATA.

Page 20, *ligne* 12, monumens, *lisez* momens.

Ibid. *ligne* 17, défigurer aux yeux de la guerre au fron d'airain, *lisez*, de figurer aux yeux la guerre au front d'airain.

Page 33, *ligne* 4, considération, *lisez*, contradiction.

Page 69, *ligne* 26, mombre, *lisez*, nombre.

Page 78, *ligne* 24, s'éleve, *lisez*, se livre.

APPROBATION.

J'AI lu par ordre de Monseigneur le Vice-Chancelier, un Manuscrit intitulé : *Remarques sur les Observations de M. l'Abbé Laugier*, &c. & je crois que l'on peut en permettre l'Impression. A Paris, ce 27 Mai 1768.

COCHIN.

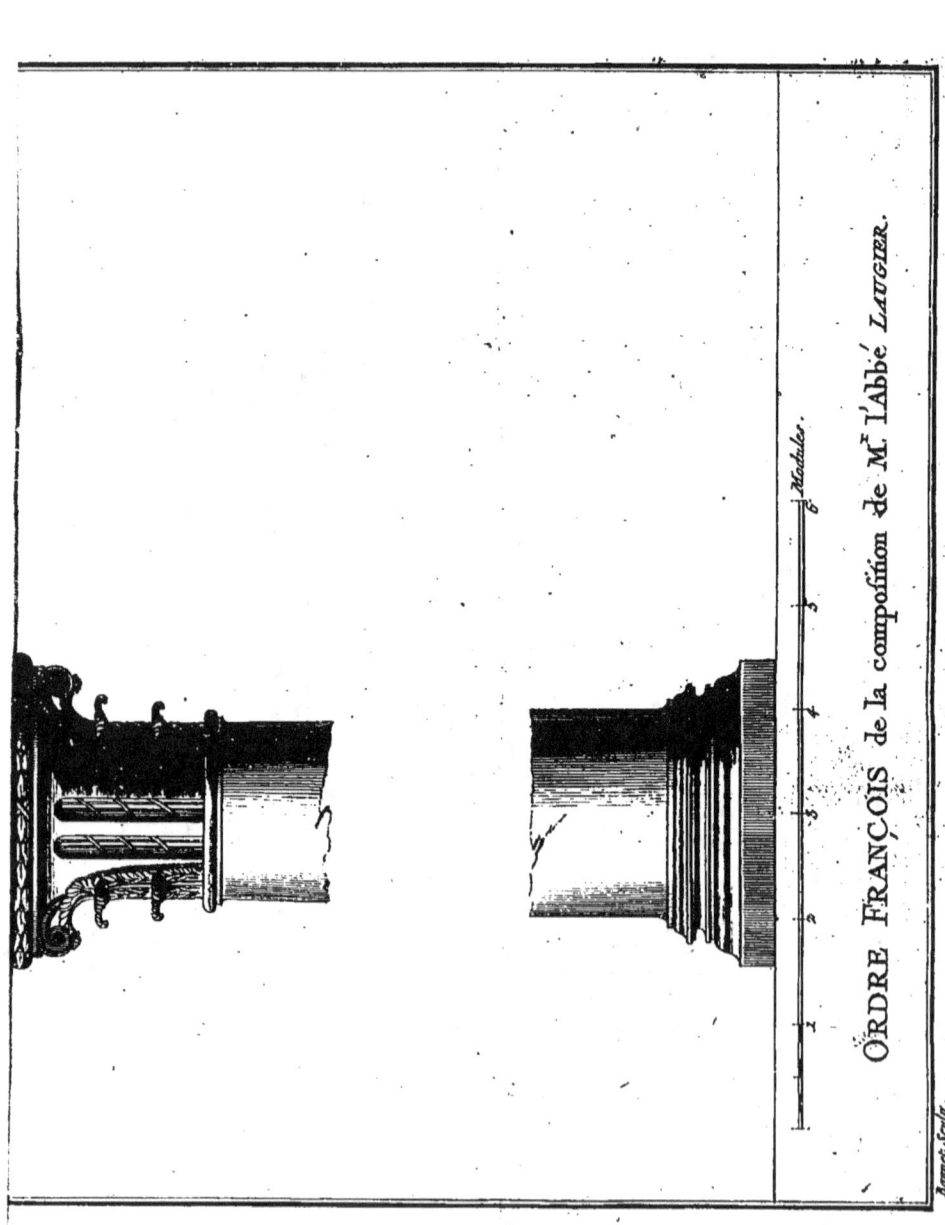

ORDRE FRANÇOIS de la composition de M.r l'Abbé LAUGIER.

www.ingramcontent.com/pod-product-compliance
Lightning Source LLC
Chambersburg PA
CBHW071411220526
45469CB00004B/1257